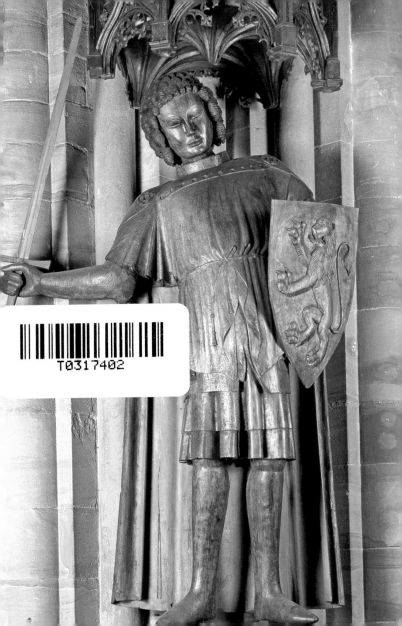

des Reinoldus, wurden im Mittelalter Rechtsgeschäfte beurkunde und bedeutende Handelsverträge abgeschlossen.

In der Reinoldikirche wurden auch städtische Großereignisse be gangen, nie in der schriftlichen Überlieferung deutlicher zu greifen a für den Besuch Kaiser Karls IV. im November 1377 in Dortmund: De Kaiser als der weltliche Herrscher der Stadt wurde mit einer Proze sion, in deren Mitte das kostbare (heute verlorene, aber in einer Be schreibung des 18. Jahrhunderts bezeugte) Reliquiar mit den Gebe nen des Reinoldus getragen wurde, vor den Toren der Stadt empfan gen. Die Prozession geleitete ihn durch das Ostentor und über de Hellweg direkt in die Reinoldikirche zum Gebet. Am folgenden Ta öffneten die Bürgermeister (sie allein hatten die Schlüsselgewalt) de Schrein, um dem Kaiser Reliquien des Stadtpatrons zum Geschenk z machen, die bis zum heutigen Tage im Prager Veitsdom aufbewahr werden.

Die Reliquien des Reinoldus waren für viele Gläubige des Mittel alters auch Ziel einer Pilgerreise. Dies änderte sich nach der Reforma tion der Kirche seit 1562/1570. St. Reinoldi wurde evangelisch, die Ve ehrung des Stadtheiligen trat im städtischen Leben zurück. Die Reli quien selbst wurden von katholisch gebliebenen Ratsfamilien im beginnenden 17. Jahrhundert nach Köln gebracht, um von dort über Brüssel schließlich ins spanische Toledo zu gelangen, wo sie noch heute zum Reliquienschatz der Kathedralkirche gehören. Zum 1100-jährigen Stadtjubiläum 1982 kehrten die Reliquien für kurze Zeit nach Dortmund zurück, sie wurden geteilt, und seitdem bewahrt die Props-teikirche eine Reliquie des Stadtpatrons in einem goldenen Reliquiar im Hauptaltar – Reinoldus ist damit in seine Stadt zurückgekehrt.

Vor der Reformation war St. Reinoldus Sitz eines Archidiakons, der für den großen Bezirk zwischen Lippe und Ruhr, zwischen Oberhau-sen und Hamm zuständig war. Zahlreiche Kirchen der Region waren St. Reinoldi als Mutterkirche unterstellt. All dies änderte sich mit der Reformation und noch stärker mit Aufklärung und Säkularisation im Umfeld der Französischen Revolution: Glaube und Welt, Religion und Staat wurden strikt getrennt – die Stadtpolitik zog regelrecht aus der Kirche aus, St. Reinoldi war nicht länger eines der Hauptzentren der

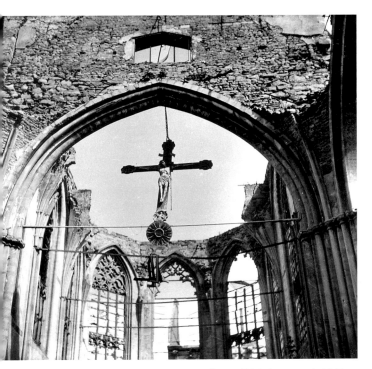

▲ *St. Reinoldi nach der Zerstörung, Fotografie von Erich Angenendt, 1946*

tadt. Seit dem beginnenden 18. Jahrhundert war St. Reinoldi in sei-
en Funktionen beschränkt darauf, das wichtigste Gotteshaus der
vangelischen Christen in der Stadt zu sein, eine Entwicklung, die
urch die Industrialisierung seit 1850 verstärkt wurde.

An der Wende vom 19. zum 20. Jahrhundert, in einer Phase der His-
orisierung des öffentlichen Bewusstseins, setzte die intensive Rezep-
on der als »ruhmreich« verstandenen Geschichte der eigenen Stadt
m Mittelalter ein. Dortmund wurde jetzt erinnert als blühende
eichs- und Hansestadt des Spätmittelalters, und St. Reinoldus als

Schutzpatron mit »Alleinstellungsmerkmal« rückte wieder in den Vo
dergrund der öffentlichen Wahrnehmung.

Nach NS-Diktatur und den Zerstörungen des Zweiten Weltkriegs wa
es eines der ersten Ziele der Bewohner der Stadt, St. Reinoldi weites
gehend in den alten Formen wieder aufzubauen – die Kirche un
kirchliche Institutionen boten unmittelbare Hilfe im Alltag, sie bote
vor allem aber geistige Orientierung und Identität, die an die Zeit vo
1933 anknüpfen ließen. St. Reinoldi war im Denken und Handeln de
Menschen in den Nachkriegsjahren das Wahrzeichen der Stadt, ei
Symbol für den Neubeginn. Der Wiederaufbau von St. Reinoldi, mitte
in der Not der Versorgung mit Lebensmitteln und Wohnungen in de
fast vollständig zerstörten Stadt, erfolgte unter großer Anteilnahm
der Bevölkerung durch Zuwendungen, Spenden und eine große Lot

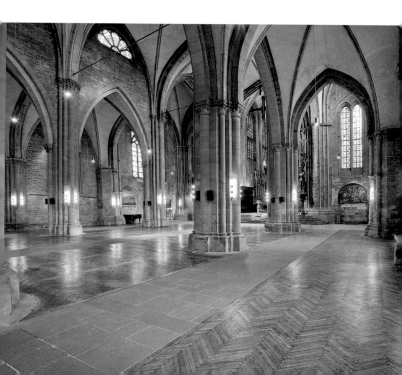

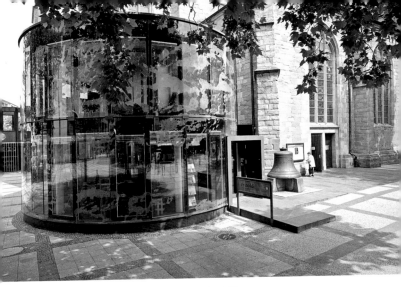

▲ *Außenansicht mit Reinoldiforum*

terie. 1956 war der dem Architekten Herwarth Schulte anvertraute Wiederaufbau vollendet, das Wahrzeichen Dortmunds wiederhergestellt.

2006 entstand auf dem Grundriss der nach dem Ersten Weltkrieg erbauten und während des Zweiten Weltkriegs zerstörten Kapelle im Südwesten von St. Reinoldi, nach den Planungen der »architekten schröder schulte-ladbeck« das »reinoldiforum«. Mit diesem transparenten Anbau reagiert die Evangelische Kirche auf Strukturveränderungen in Kirche und Gesellschaft. Die Öffnung der Stadtkirche zur Stadtgesellschaft hin knüpft an die vormoderne Tradition der städtischen Hauptkirche an.

◄ *Blick vom Seitenschiff in das Langhaus*

# Der heilige Reinoldus

Die Legende des heiligen Reinoldus spielt zur Zeit Karls des Großen während der Sachsenkriege. Nachdem der vornehme Sohn des mächtigen Ritters Haymon im Streit einen Sohn Karls getötet hatte, floh er zusammen mit seinen Brüdern auf dem Wunderpferd Bayard. Als Reinoldus nach zahlreichen Kämpfen auch seine Trutzburg Montaubon verloren hatte, flüchtete der Held nach Dortmund, wo er als Stadtherr eine weitere Burg besaß. Hier kam es endlich zum Friedensschluss mit Karl. Der Held unterwarf sich und übergab dem Herrscher sein treues Pferd Bayard, welches aber entkam. Reinoldus unternahm anschließend eine Bußreise ins Heilige Land, bei der er Jerusalem eroberte. Nach seiner Rückkehr entsagte Reinoldus dem weltlichen Leben und arbeitete als Werkmann beim Bau des Kölner Domes mit. Hier wurde er aus Missgunst erschlagen, sein Leichnam in den Rhein geworfen. Auf wundersame Weise brachten Fische den Toten an die Oberfläche, er wurde geborgen. Der Karren, auf dem man ihn in die Stadt zurückbringen wollte, fuhr von selbst nach Dortmund, wo alle Glocken zu läuten begannen und Kranke gesund wurden. Man bestattete den Heiligen in seiner Stadt und verehrte ihn seither als Stadtpatron.

# Architektur und Ausstattung

Die Kirche St. Reinoldi bildet bis heute – neben den Hochhausbauten seit dem Dortmunder »U« bis hin zum RWE-Tower – eine entscheidende Landmarke in der Silhouette Dortmunds. Das Langhaus des 13. Jahrhunderts verbindet die offenbar als Würdeform verstandene Bauform der Basilika mit den hohen Seitenschiffen einer Hallenkirche. So entstanden als Fenster die fächerförmigen, halbierten Fensterrosen. Der gegenüber dem Lang- und Querhaus höhere Chor entstand zwischen 1421 und 1450; für ihn wurde ein älterer Bauteil niedergelegt. Sein Eindruck wird von den großen, durch vierbahnige Maßwerk gegliederten Fenstern beherrscht. Zur gleichen Bauphase zählen auch die Fenster in den Stirnseiten des Querhauses. In diese

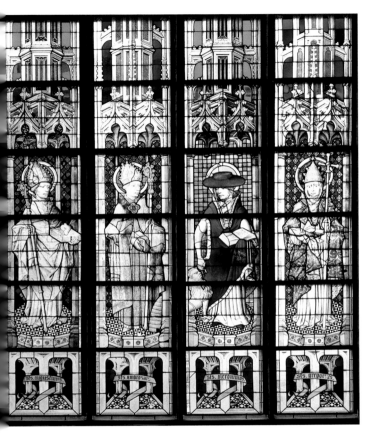

▲ *Kirchenväter, Fenster aus der Chorverglasung des mittleren*
*15. Jahrhunderts, heute im Turm*

spruchsvollen Baukampagne des 15. Jahrhunderts wurden farbige
asfenster mit einem komplexen Bildprogramm geschaffen, das im
heitel der Stellung der Stadt durch die Darstellung des Kaisers mit
n sieben Kurfürsten Rechnung trug. Diese Fenster gehören zu den

ite 12/13: *Flügelaltar, Anfang 15. Jahrhundert*                  **11**

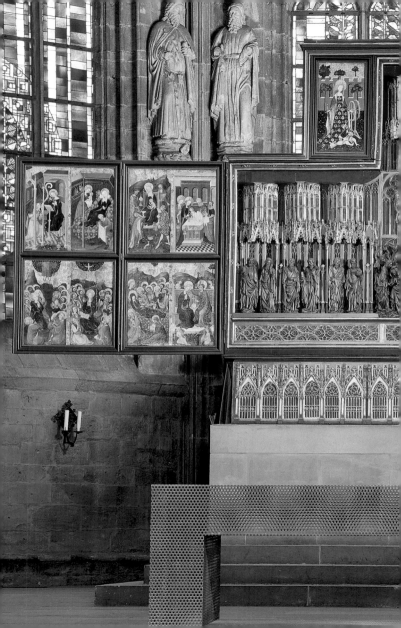

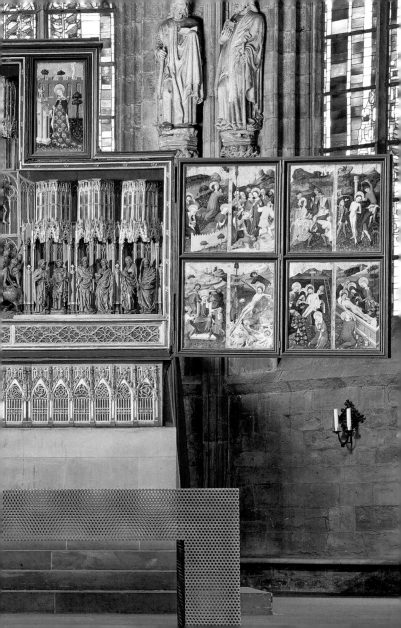

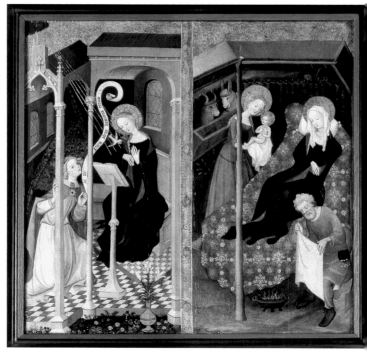

▲ *Verkündigung und Geburt Jesu, Altarflügelgemälde*

schmerzlichen Verlusten des Zweiten Weltkrieges. Allein ein Bildfeld
mit vier Kirchenvätern ist erhalten und heute in den Turm versetzt.
Der Wiederaufbau der Kirche nach dem Zweiten Weltkrieg griff in ver-
schiedenen konstruktiven Bereichen nicht auf alte handwerkliche Ver-
fahren und Materialien zurück: So besitzt die Kirche heute einen eiser-
nen Dachstuhl; im Turm lässt sich das Miteinander von Alt und Neu
besonders anschaulich erfahren. Lange unsicher war der Wiederauf-
bau des Turmes; mehrfach war die Kriegsruine vom Abriss bedroht,
bevor man sich nach einem Wettbewerb für die dann ausgeführte, au-

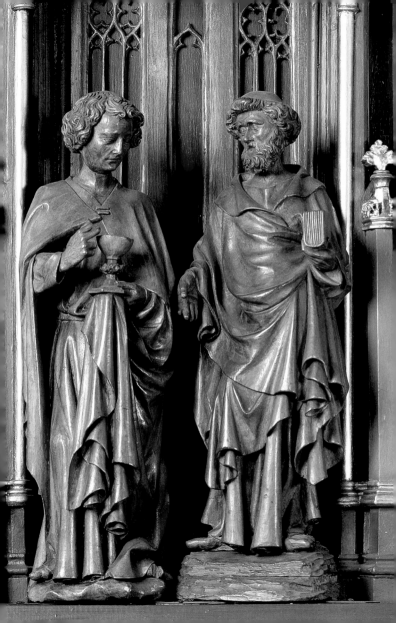

den barocken Turm zurückgehende Gestalt entschloss. Bei ihrer Wie
dereinweihung besaß die Kirche zunächst eine helle Notverglasung
Erst 1967/68 wurde die die gesamte Kirche umfassende farbige Ver
glasung von Hans Gottfried von Stockhausen geschaffen, der in die
sen Fenstern bewusst auf seine figürlich erzählenden Formen verzich
tete und auf die Wiederherstellung des Farb- und Lichtraumes von
St. Reinoldi mit zeitgenössischen Mitteln setzte. Technisch hingegen
griff Stockhausen in seinen Fenstern auf die mittelalterliche Kuns
zurück, verwendete farbiges Glas, das mit Metallstegen zusammenge
setzt wurde, und bemalte die einzelnen Scheiben darüber hinaus auf
wendig von Hand.

Zwei bedeutende Ausstattungsstücke wurden aus dem Vorgänger
bau des 13. Jahrhunderts in den Neubau des Chores übernommen
das Bildnis des Patrons und das Altarretabel. Die überlebensgroß
**Figur des heiligen Reinoldus** entstand um 1300, seit dem ausgehen
den 15. Jahrhundert wird sie am gegenüberliegenden Chorpfeiler be
gleitet von Karl dem Großen, dem legendären Stadtgründer. Reinol
dus, der – wie es in mittelalterlichen Quellen heißt – himmlische Pa
tron der Stadt, ist als wehrhafter Held gezeigt, der seine Stadt zu
schützen vermag. Erst die wissenschaftliche Rekonstruktion der farbi
gen Bemalung, der »Fassung«, der Figur (sie wurde nach verschiede
nen verändernden Übermalungen abgelaugt) vermag deren Ausse
hen vorstellbar zu machen: Der Heilige trug ein Kettenhemd sowie
die Kettenstrümpfe eines vornehmen Ritters, darunter wie darübe
Gewänder aus prächtigen Stoffen. Solche Textilien wurden in den Jah
ren nach 1300 aus dem Orient, vielleicht sogar aus China importiert
Sie waren höchst kostbar und sichtbare Zeugnisse des weitreichen
den Fernhandels. Das Bildwerk verknüpft verschiedene Facetten von
Person und Legende des Stadtpatrons: die ritterliche Herkunft und Le
bensphase einerseits, die Entsagung von diesem Leben andererseits
So trägt der Heilige entgegen den Kleidungsgewohnheiten des Mit
telalters über seinem Waffenrock keinen edlen Gürtel, sondern der
schlichten, geknoteten Strick. Die Pigmente, aus denen die Farben für
die Fassung gefertigt wurden (und auch für die Altarbilder), wurden
aus aller Herren Länder importiert.

*Trauernde Marien, Johannes und Longinus*
*Figurengruppe aus dem Schrein* ▶

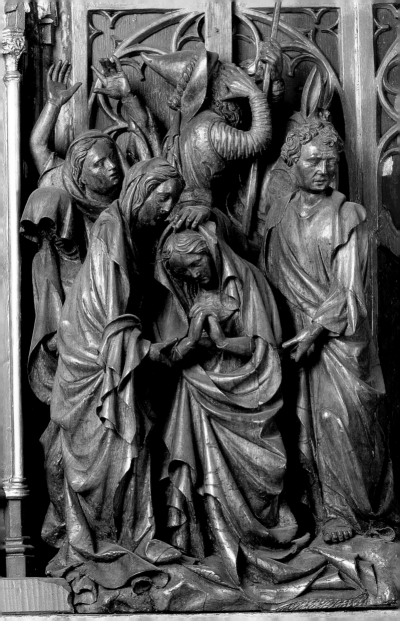

An ihrem Aufstellungsort war die Statue allen Dortmunder Einwoh-
nern (bis auf die Aussätzigen und die Juden) zugänglich. Die häufig
getroffene Unterscheidung in Hoch- und Alltagskultur muss ange-
sichts solcher Rezeptionssituationen grundsätzlich überdacht wer-
den. Man wird nämlich sagen müssen, dass die Figur die Vorstellun-
gen aller Dortmunder von ihrem Stadtpatron mitprägte und kommu-
nizierbar machte.

Den **Hauptaltar** schmückt ein um 1410/20 in den Niederlanden ge-
schaffenes Altarretabel. Die Skulpturen des Schreins zeigen in der
überhöhten Mitte die Kreuzigung mit der vor Schmerz ohnmächtig
zusammensinkenden Muttergottes zur Rechten Jesu und dem guten
Hauptmann auf der Linken, zu beiden Seiten die zwölf Apostel, je-
weils in Zweiergruppen in die elaborierte Maßwerkarchitektur einge-
stellt. Diese Skulpturen gehören zu den Höhepunkten niederländi-
scher Skulptur vom Beginn des 15. Jahrhunderts. Man muss sich nur
die Feinheit der Schnitzereien vergegenwärtigen, die – vielleicht mit
musikalischen Verzierungen vergleichbaren – Faltenschwünge, die in
immer wieder leichten Verschiebungen, in variierender Tiefe der Fal-
tentäler, in Drehungen um die Figurenachsen die Gewänder zu Vir-
tuosenstücken machen. Bedenkt man zudem, dass Kleidung das wohl
wichtigste soziale Zeichensystem des Mittelalters darstellte, wird die
Aufmerksamkeit vorstellbar, mit der die Gewandungen von Skulptu-
ren wahrgenommen wurden. Die Flügelgemälde (jeweils acht Sze-
nen) des geöffneten Retabels (die Außenseiten sind verloren) sind der
Passion und dem Marienleben, mit Stationen der Kindheit Jesu, ge-
widmet. Sie bieten den umfangreichsten erhaltenen Zyklus der nie-
derländischen Malerei vor Jan van Eyck. Am Ende des 14. Jahrhun-
derts hatte der Herzog von Burgund für seine Grablege bei Dijon zwei
niederländische Altarwerke bestellt. Sie markieren den erhaltenen Be-
ginn einer bis in die erste Hälfte des 16. Jahrhunderts zunehmend ex-
pandierenden Exportproduktion von Altarretabeln in den Städten der
Niederlande. Am Ende dieser Entwicklung entstand als einer der
Höhepunkte das »Goldene Wunder« in der Dortmunder St.-Petri-
Kirche. Das Werk in der Reinoldikirche steht den beiden herzoglichen
Retabeln in der künstlerischen Qualität seines Skulpturenschmucks

*Adlerpult, niederländisch, 15. Jahrhundert*

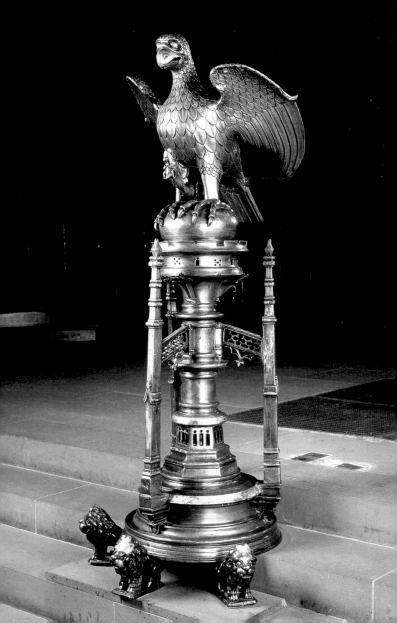

nicht nach. Es dürfte aus Brügge nach Dortmund gekommen sein. E bezeugt damit die weit gespannten Handelsnetze Dortmunder Kau leute, die in den Führungskreisen des Hansekontors in Brügge zu fi den sind, sowie das kulturelle Prestige, das die Fernkaufleute in Dor mund in Anspruch nahmen.

Der neue Chor des mittleren 15. Jahrhunderts wurde sukzessiv ausgestattet. 1462 ließen die Kirchherren das **Chorgestühl** für 42 Pe sonen anfertigen; sie betrauten den auswärtigen, wohl aus Unn stammenden Bildschnitzer Hermann Brabender mit diesem Werk, da kunstvoll Schreiner- und Bildschnitzerarbeiten kombiniert und nebe dem Figurenprogramm an den Seitenwangen bei den Sitzen eine ganzen Kosmos von Fabeltieren, Szenen der verkehrten Welt et zeigt.

Das 1469 datierte **Taufbecken**, das durch Spuren der Zerstörunge im Zweiten Weltkrieg gezeichnet ist, wurde – wie die Inschrift am Fu bezeugt – von Johannes Winnenbrock gegossen. Es ist das einzige i der Reinoldikirche, überhaupt in der Dortmunder Innenstadt, erha tene Werk des bedeutenden Dortmunder Glockengießers. Dies Werkstatt, die über mehrere Generationen aktiv war, exportierte übe regional. Ihr verdankt sich etwa die ebenfalls 1469 datierte Marier glocke an der Patrokluskirche in Soest. 1473 schuf Winnenbrock di Reinoldusglocke für die städtische Hauptkirche seiner Heimatstad sie wurde – zusammen mit dem gesamten Geläut der Kirche – 189 eingeschmolzen. In der ersten Hälfte des 20. Jahrhunderts besaß di Reinoldikirche ein Geläut aus Stahlglocken, die ihrerseits zu den Ve lusten des Zweiten Weltkriegs gehören; die schwer beschädigte Ka serglocke wurde als Mahnmal für den Frieden vor der Kirche aufge stellt. Heute besitzt St. Reinoldi ein sechsstimmiges **Gussstahlgeläu** das am Heiligen Abend des Jahres 1954 das erste Mal zu hören wa Töne: $f^\circ$ – $b^\circ$ – $des^1$ – $es^1$ – $f^1$.

Als erhaltenes Werk der nach Einführung der Reformation und dan noch einmal im Zweiten Weltkrieg dezimierten mittelalterlichen Au stattung ist vor allem auch das **Triumphkreuz** aus der zweiten Hälf des 15. Jahrhunderts zu nennen, das – wie eindrucksvolle Fotografie belegen – die Kriegszerstörung im Triumphbogen überstand. An de

*Kaiserglocke 1917/1918, nach der Zerstörung im Zweite Weltkrieg vor der Kirche als Mahnmal aufgestellt*

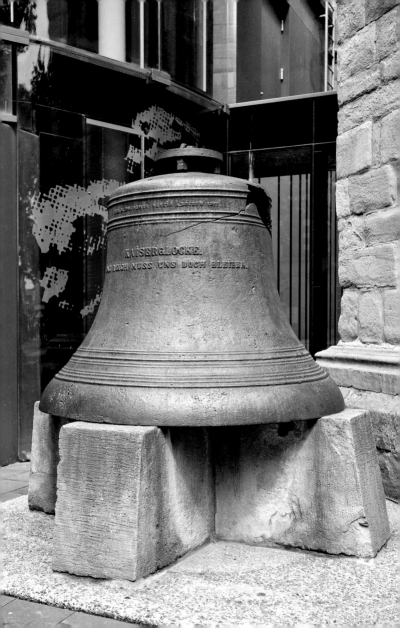

Chorpfeilern haben steinerne Apostelfiguren Aufstellung gefunde
Die Steinskulptur der Maria mit Kind über der Tür zur Sakristei en
stammt der gleichen Zeit. Das Adlerpult wiederum wurde im 15. Jah
hundert aus den Niederlanden importiert und bezeugt einmal meh
die kulturelle Vernetzung Dortmunds.

1909 hatte die Reinoldikirche eine **Orgel** der Orgelbaufirma Walcke
erhalten, die zu ihrer Zeit zu den bedeutendsten romantischen O
geln zählte. Um auf ihr zu spielen, kamen unter anderen Max Reg
und Albert Schweizer nach Dortmund. Nach ihrer Zerstörung i
Zweiten Weltkrieg wurde 1958 eine neue, wiederum von der Firm
Walcker gebaute Orgel durch Gerard Bunck eingeweiht. Sie ist ein
der größten Kirchenorgeln Westfalens und orientiert sich, dem neue
sachlichen Zeitgeschmack der Nachkriegszeit entsprechend, am ne
barocken Klangideal.

Im Jahr 2009 erhielt die Reinoldikirche einen neuen **Altartisc**
sowie einen zweiten **Ambo**. Beide Bronzewerke wurden nach Entwü
fen des Architekten Ulrich Wiegmann von Pater Abraham in de
Schmiede der Abtei Königsmünster umgesetzt.

### Literaturauswahl

Nils Büttner / Thomas Schilp / Barbara Welzel (Hg.), Städtische Repräsent
    tion. St. Reinoldi und das Rathaus als Schauplätze des Dortmund Mitte
    alters (Dortmunder Mittelalter-Forschungen 5), Bielefeld 2005

Thomas Schilp / Barbara Welzel (Hg.), Stadtführer Dortmund im Mittelalt
    (Dortmunder Mittelalter-Forschungen 6), Bielefeld 2006

Matthias Ohm / Thomas Schilp / Barbara Welzel (Hg.), Ferne Welten – Fre
    Stadt. Dortmund im Mittelalter. Ausstellungskatalog Dortmund 200
    (Dortmunder Mittelalter-Forschungen 7), Bielefeld 2006

Evelyn Bertram-Neunzig, Das Altarretabel in der Dortmunder St. Reinoldik
    che (Dortmunder Mittelalter-Forschungen 10), Bielefeld 2007

Eva Dietrich, Die westfälische Denkmalpflege der Nachkriegszeit (Denkma
    pflege und Forschung in Westfalen 48), Münster 2008

Judith Zepp, St. Reinoldi in Dortmund, Diss. masch. TU Dortmund 200
    Druck in Vorbereitung

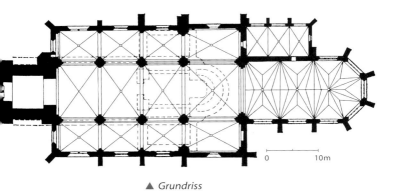

▲ *Grundriss*

**Evangelische Stadtkirche St. Reinoldi in Dortmund**
Stadtkirchenbüro St. Reinoldi-Kirche
Ostenhellweg 2
44135 Dortmund

Tel. 0231/882 30 13 · Fax 0231/882 30 16
www.sanktreinoldi.de

Herausgegeben von der
Evangelischen Stadtkirche St. Reinoldi, Michael Küstermann,
und der Evangelischen Kirchengemeinde St. Reinoldi, Ulrich Dröge.

Aufnahmen: Rüdiger Glahs / Diethelm Wulfert, Dortmund. – Seite 8:
Erich Angenendt, Sammlung Stadtarchiv Dortmund.
Druck: F&W Mediencenter, Kienberg

Titelbild: *Außenansicht von Südosten*
Rückseite: *Taufbecken, Johannes Winnenbrock, 1469*

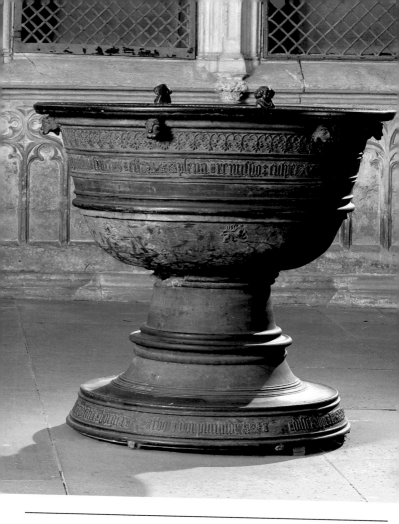

DKV-KUNSTFÜHRER NR.
4., neu bearb. Auflage 20
© Deutscher Kunstverlag
Nymphenburger Straße 9
www.dkv-kunstfuehrer.de